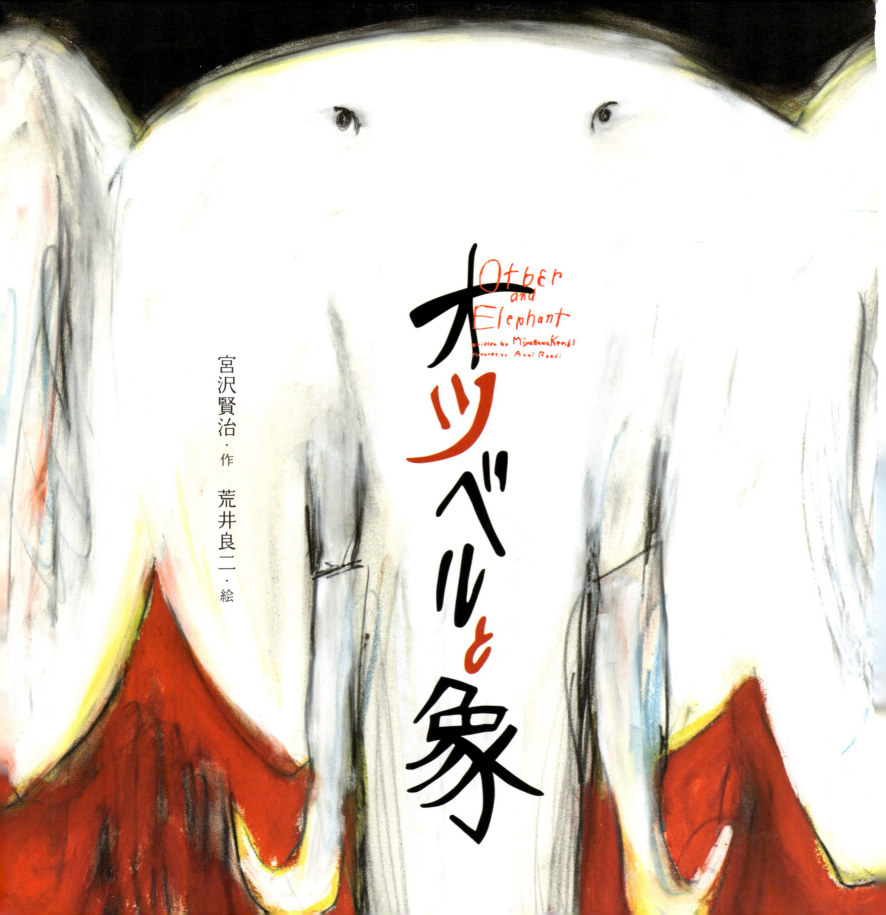

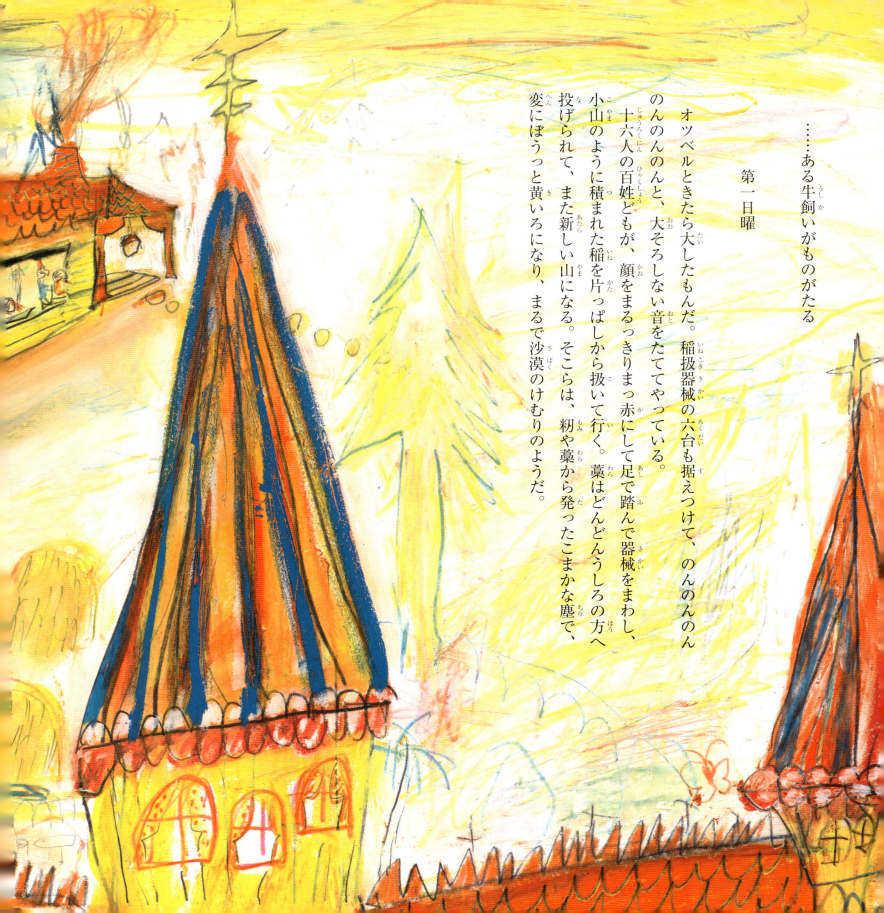

……ある牛飼いがものがたる

第一日曜

オツベルときたら大したもんだ。稲扱器械の六台も据えつけて、のんのんのんのんのんのんと、大そろしない音をたててやっている。十六人の百姓どもが、顔をまるっきり真っ赤にして足で踏んで器械をまわし、小山のように積まれた稲を片っぱしから扱いて行く。藁はどんどんうしろの方へ投げられて、また新しい山になる。そこらは、籾や藁から発ったこまかな塵で、変にぼうっと黄いろになり、まるで沙漠のけむりのようだ。

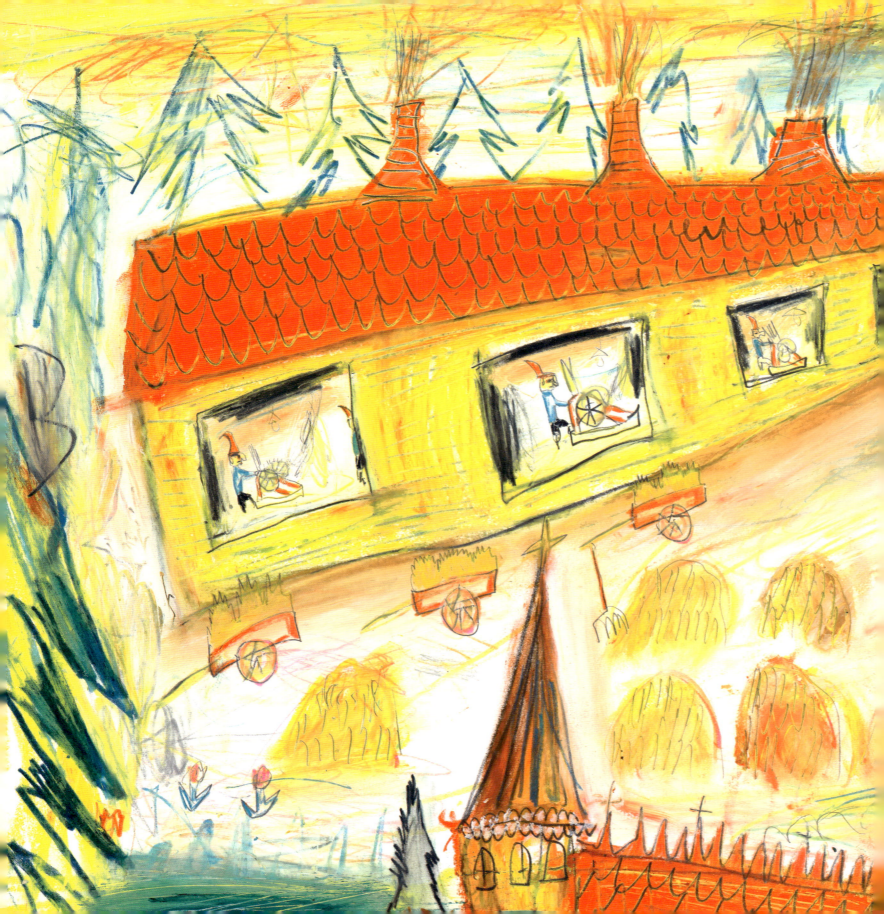

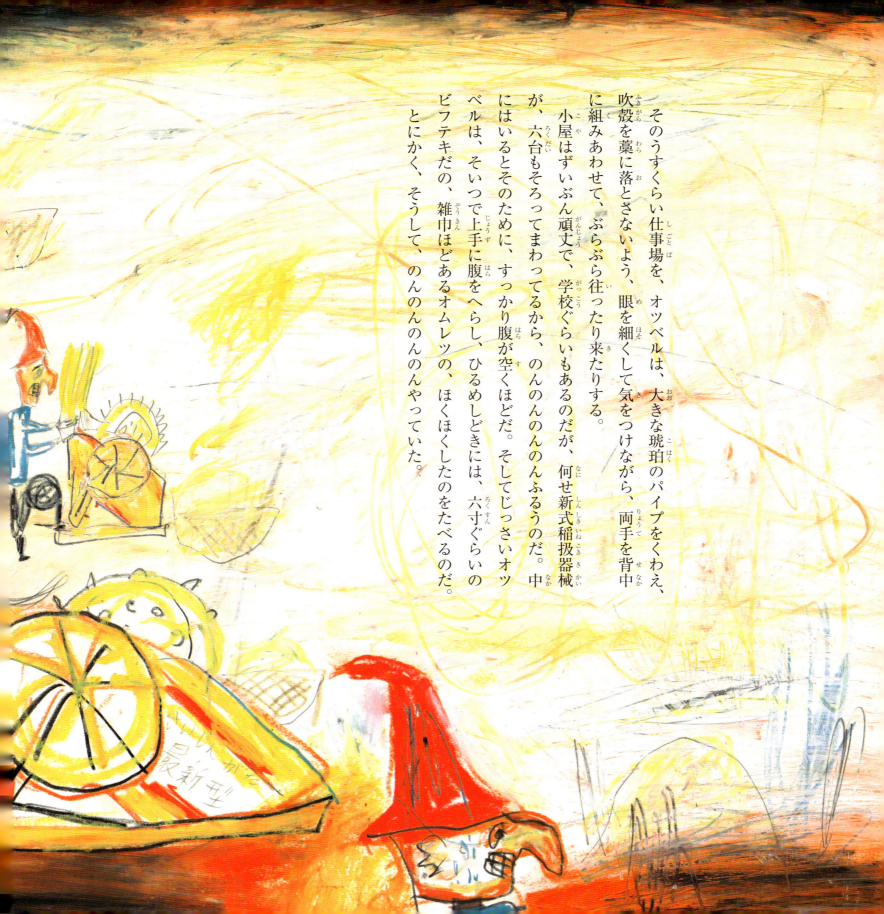

そのうすくらい仕事場を、オツベルは、大きな琥珀のパイプをくわえ、吹殻を藁に落とさないよう、眼を細くして気をつけながら、両手を背中に組みあわせて、ぶらぶら往ったり来たりする。

小屋はずいぶん頑丈で、学校ぐらいもあるのだが、何せ新式稲扱器械が、六台もそろってまわってるから、のんのんのんふるうのだ。中にはいるとそのために、すっかり腹が空くほどだ。そしてじっさいオツベルは、そいつで上手に腹をへらし、ひるめしどきには、六寸ぐらいのビフテキだの、雑巾ほどあるオムレツの、ほくほくしたのをたべるのだ。

とにかく、そうして、のんのんのんやっていた。

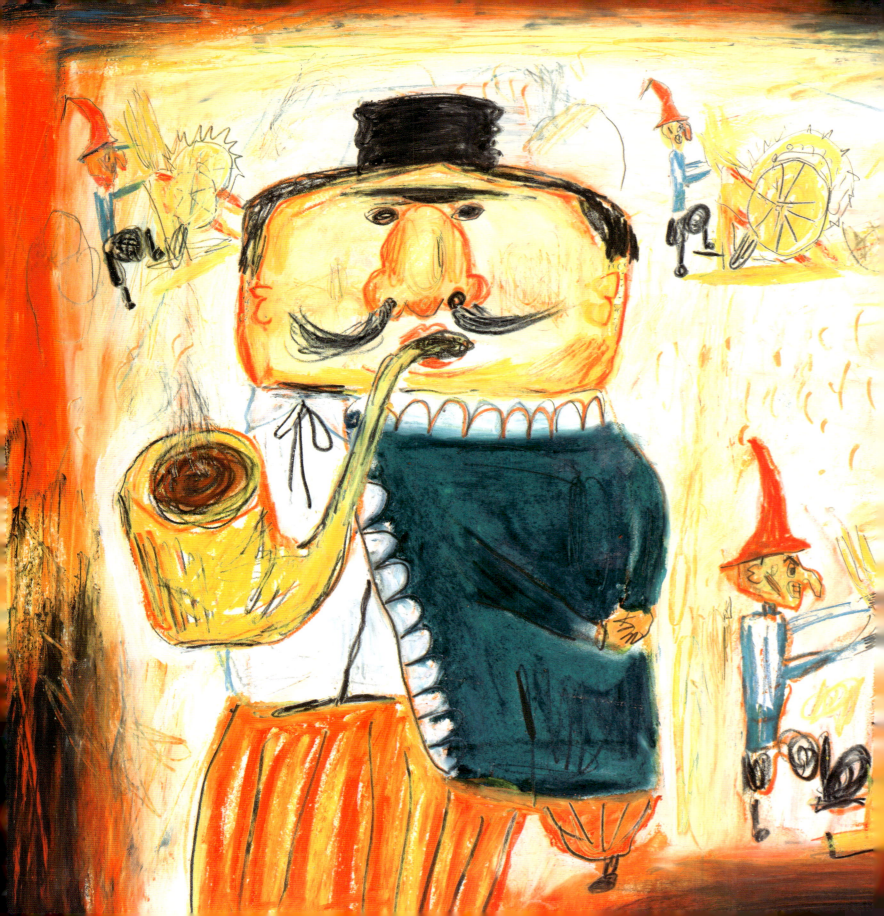

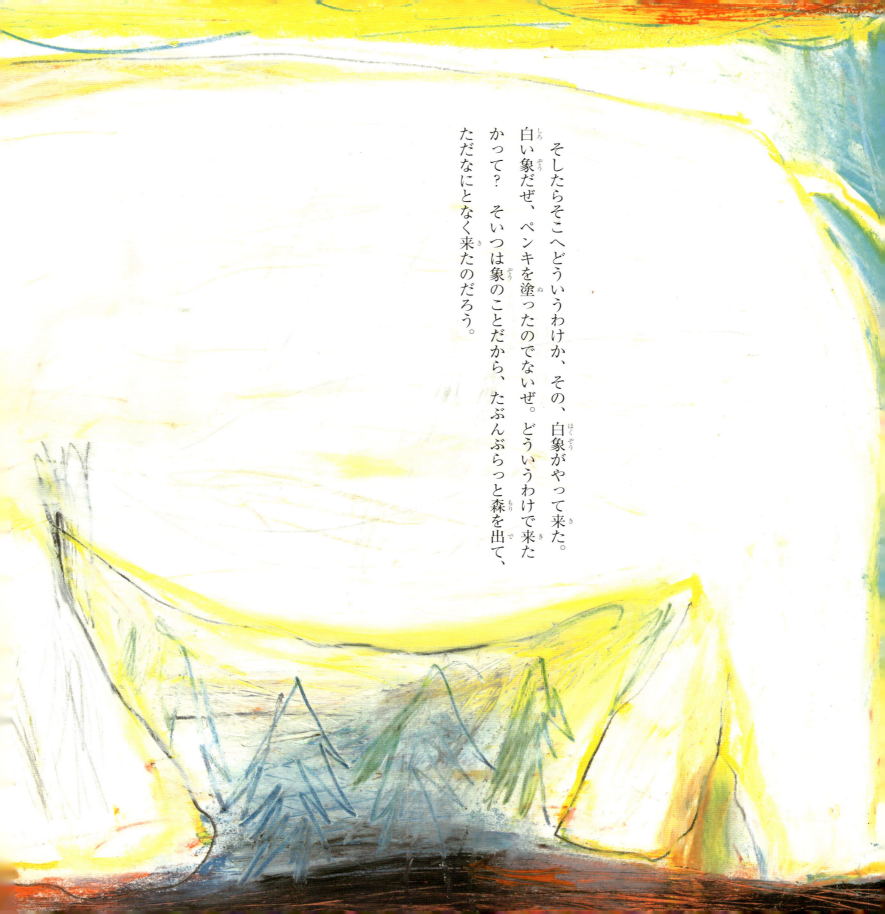

そしたらそこへどういうわけか、その、白象がやって来た。白い象だぜ、ペンキを塗ったのでないぜ。どういうわけで来たかって？　そいつは象のことだから、たぶんぶらっと森を出て、ただなにとなく来たのだろう。

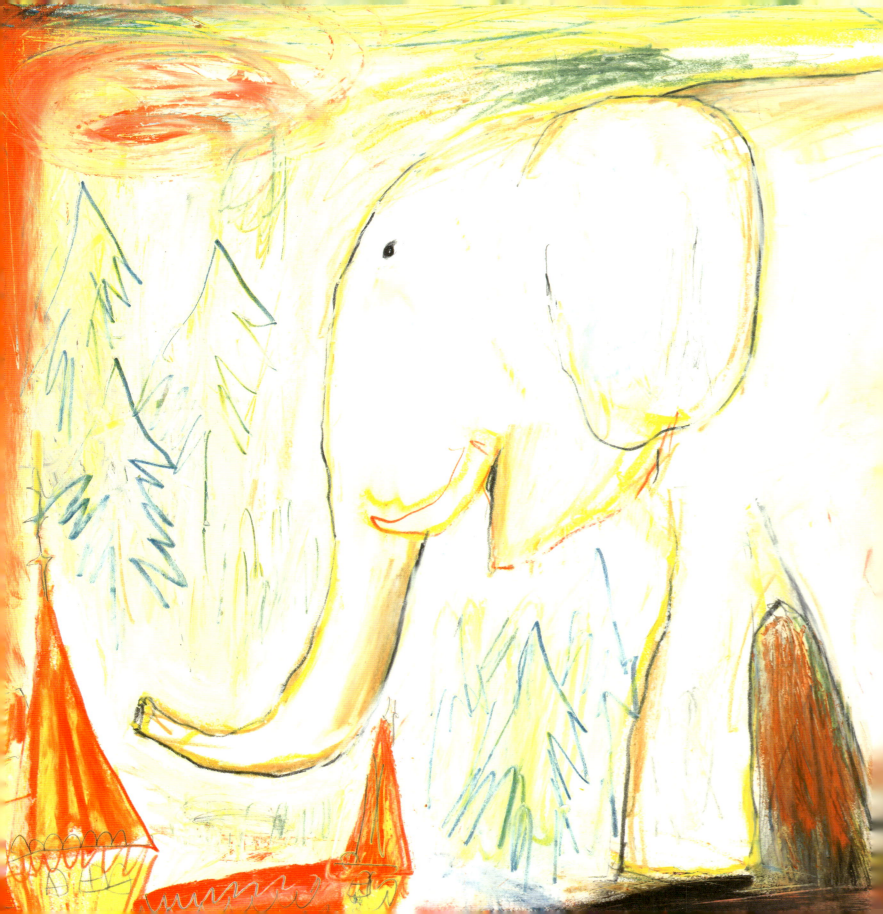

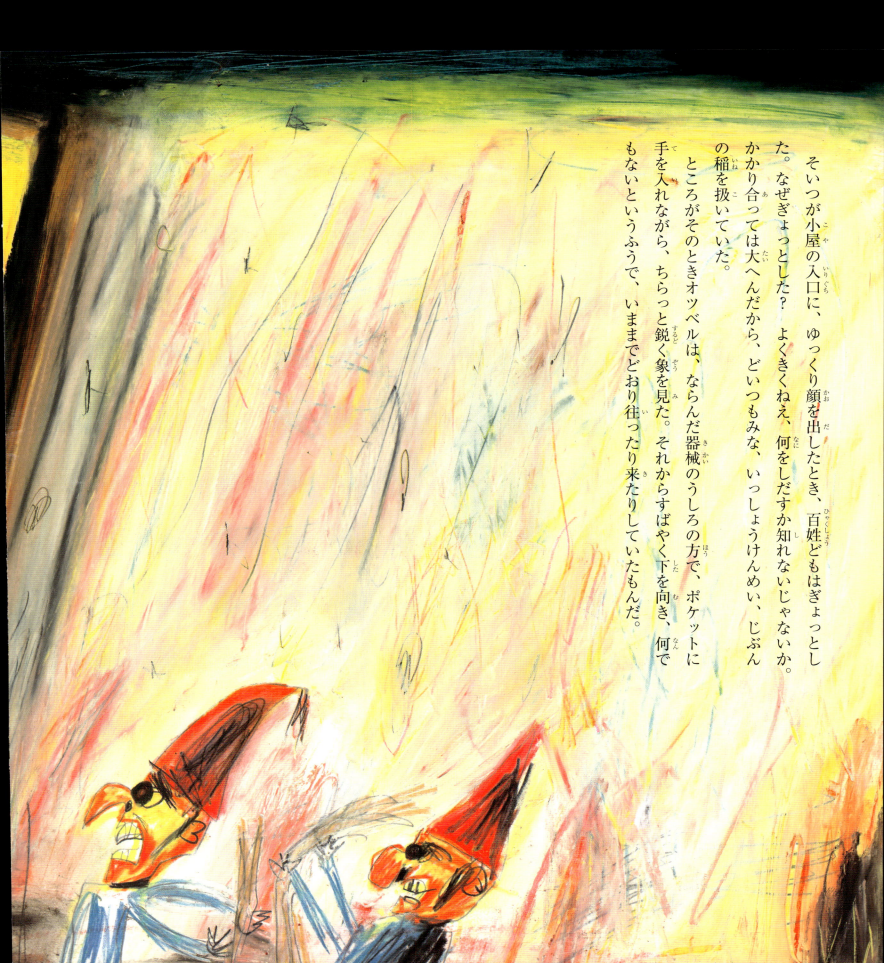

そいつが小屋の入口に、ゆっくり顔を出したとき、百姓どもはぎょっとした。なぜぎょっとした？よくきくねえ、何をしだすか知れないじゃないか。かかり合っては大へんだから、どいつもみな、いっしょうけんめい、じぶんの稲を扱いていた。

ところがそのときオツベルは、ならんだ器械のうしろの方で、ポケットに手を入れながら、ちらっと鋭く象を見た。それからすばやく下を向き、何でもないというふうで、いままでどおり往ったり来たりしていたもんだ。

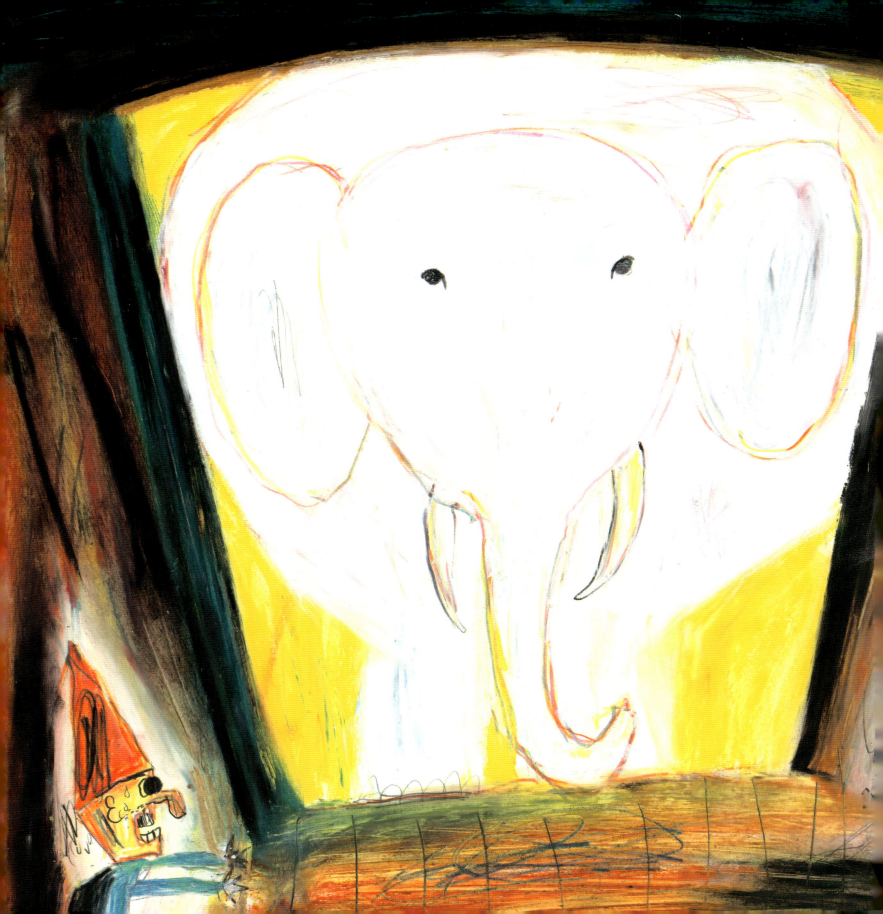

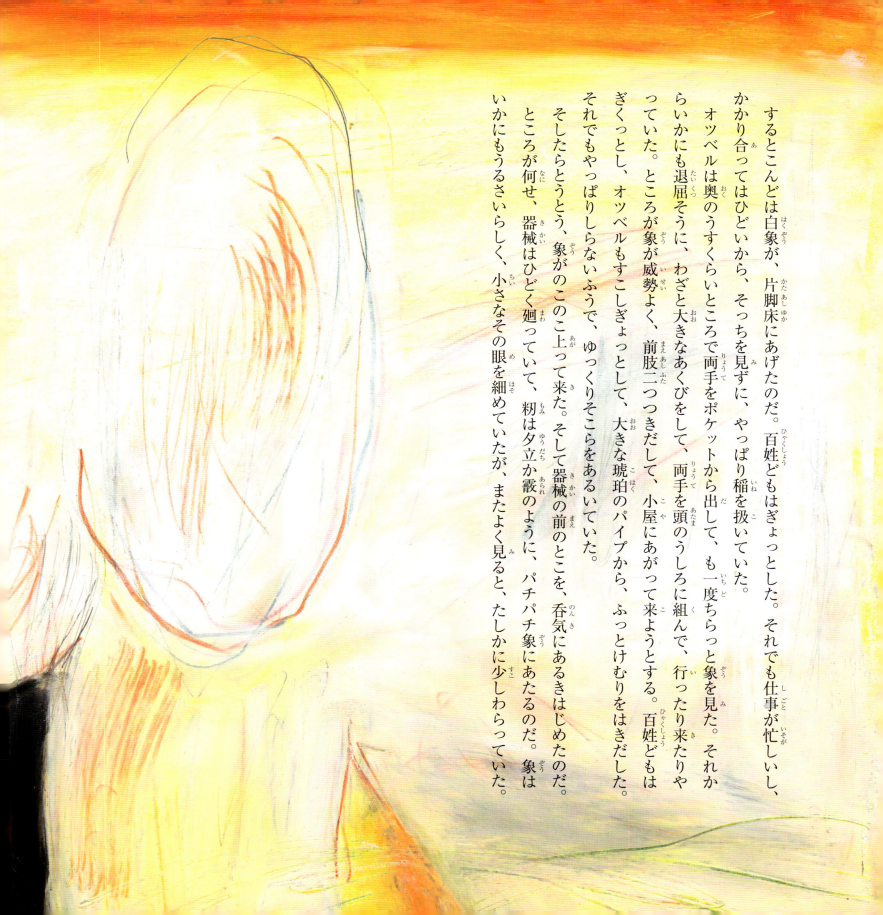

するとこんどは白象が、片脚床にあげたのだ。百姓どもはぎょっとした。それでも仕事が忙しいし、かかり合ってはひどいから、そっちを見ずに、やっぱり稲を扱いていた。
オツベルは奥のうすくらいところで両手をポケットから出して、も一度ちらっと象を見た。それからいかにも退屈そうに、わざと大きなあくびをして、両手を頭のうしろに組んで、行ったり来たりやっていた。ところが象が威勢よく、前肢二つつきだして、大きな琥珀のパイプから、ふっとけむりをはきだした。百姓どもはぎくっとし、オツベルもすこしぎょっとして、小屋にあがって来ようとする。
それでもやっぱりしらないふうで、ゆっくりそこらをあるいていた。
そしたらとうとう、象がのこのこ上って来た。そして器械の前のとこを、呑気にあるきはじめたのだ。
ところが何せ、器械はひどく廻っていて、籾は夕立か霰のように、パチパチ象にあたるのだ。象はいかにもうるさいらしく、小さなその眼を細めていたが、またよく見ると、たしかに少しわらっていた。

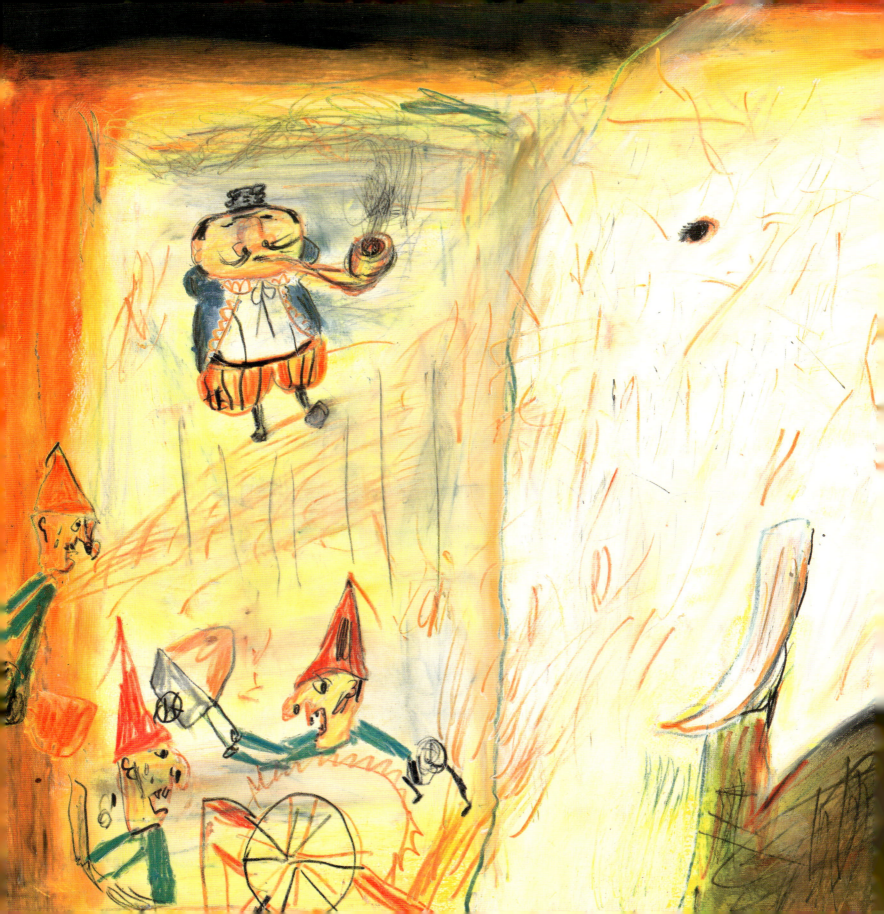

オツベルはやっと覚悟をきめて、稲扱器械の前に出て、象に話をしようとしたが、そのとき象が、とてもきれいな、鶯みたいないい声で、こんな文句を云ったのだ。
「ああ、だめだ。あんまりせわしく、砂がわたしの歯にあたる。まったく籾は、パチパチパチパチ歯にあたり、またまっ白な頭や首にぶっつかる。さあ、オツベルは命懸けだ。パイプを右手にもち直し、度胸を据えて斯う云った。
「どうだい、此処は面白いかい。」
「面白いねえ。」象がからだを斜めにして、眼を細くして返事した。
「ずうっとこっちに居たらどうだい。」
百姓どもははっとして、息を殺して象を見た。オツベルは云ってしまってから、にわかにがたがた顫え出す。ところが象はけろりとして
「居てもいいよ。」と答えたもんだ。
「そうか。それではそうしよう。そういうことにしようじゃないか。」オツベルが顔をくしゃくしゃにして、まっ赤になって悦びながらそう云った。
どうだ、そうしてこの象は、もうオツベルの財産だ。いまに見たまえ、オツベルは、あの白象を、はたらかせるか、サーカス団に売りとばすか、どっちにしても万円以上もうけるぜ。

第二日曜

オツベルときたら大したもんだ。それにこの前稲扱小屋で、うまく自分のものにした、象もじっさい大したもんだ。力も二十馬力もある。第一みかけがまっ白で、牙はぜんたいきれいな象牙でできている。皮も全体、立派で丈夫な象皮なのだ。そしてずいぶんはたらくもんだ。けれどもそんなに稼ぐのも、やっぱり主人が偉いのだ。

「おい、お前は時計は要らないか。」丸太で建てたその象小屋の前に来て、オツベルは琥珀のパイプをくわえ、顔をしかめて斯う訊いた。

「ぼくは時計は要らないよ。」象がわらって返事した。

「まあ持って見ろ、いいもんだ。」斯う言いながらオツベルは、ブリキでこさえた大きな時計を、象の首からぶらさげた。

「なかなかいいね。」象も云う。

「鎖もなくちゃだめだろう。」オツベルときたら、百キロもある鎖をさ、その前肢にくっつけた。

「うん、なかなか鎖はいいね。」三あし歩いて象がいう。

「靴をはいたらどうだろう。」

「ぼくは靴などはかないよ。」

「まあはいてみろ、いいもんだ。」オツベルは顔をしかめながら、赤い張子の大きな靴を、象のうしろのかかとにはめた。

「なかなかいいね。」象も云う。

「靴に飾りをつけなくちゃ。」オツベルはもう大急ぎで、四百キロある分銅を靴の上から、穿め込んだ。

「うん、なかなかいいね。」象は二あし歩いてみて、さもうれしそうにそう云った。

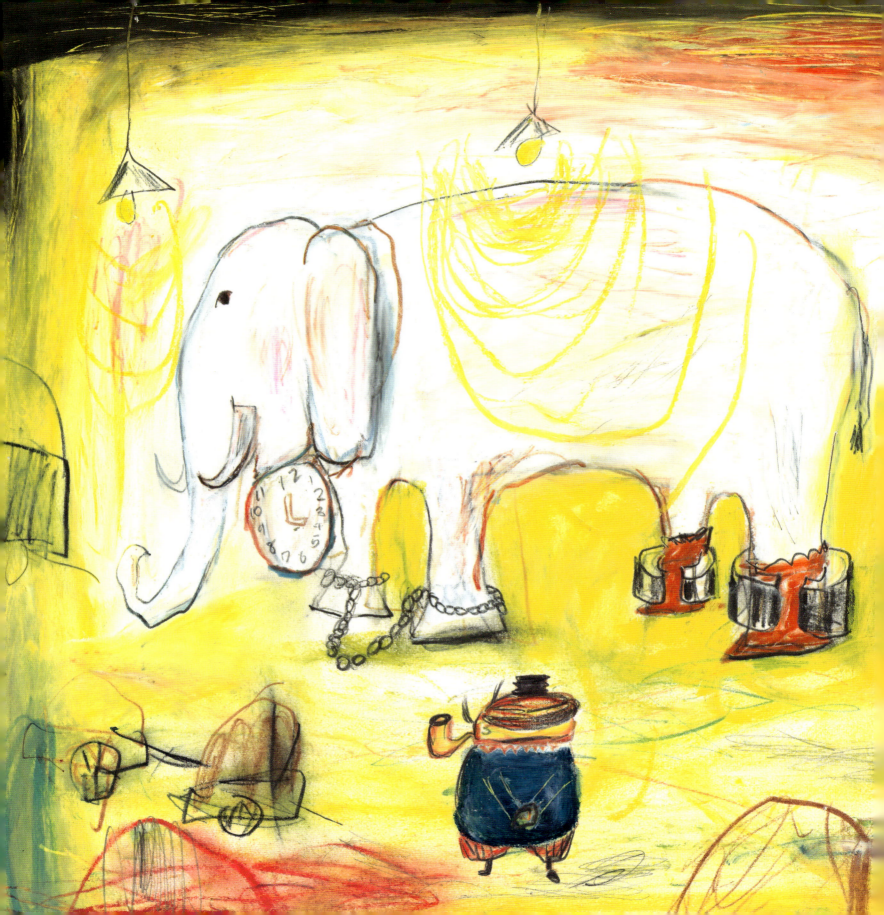

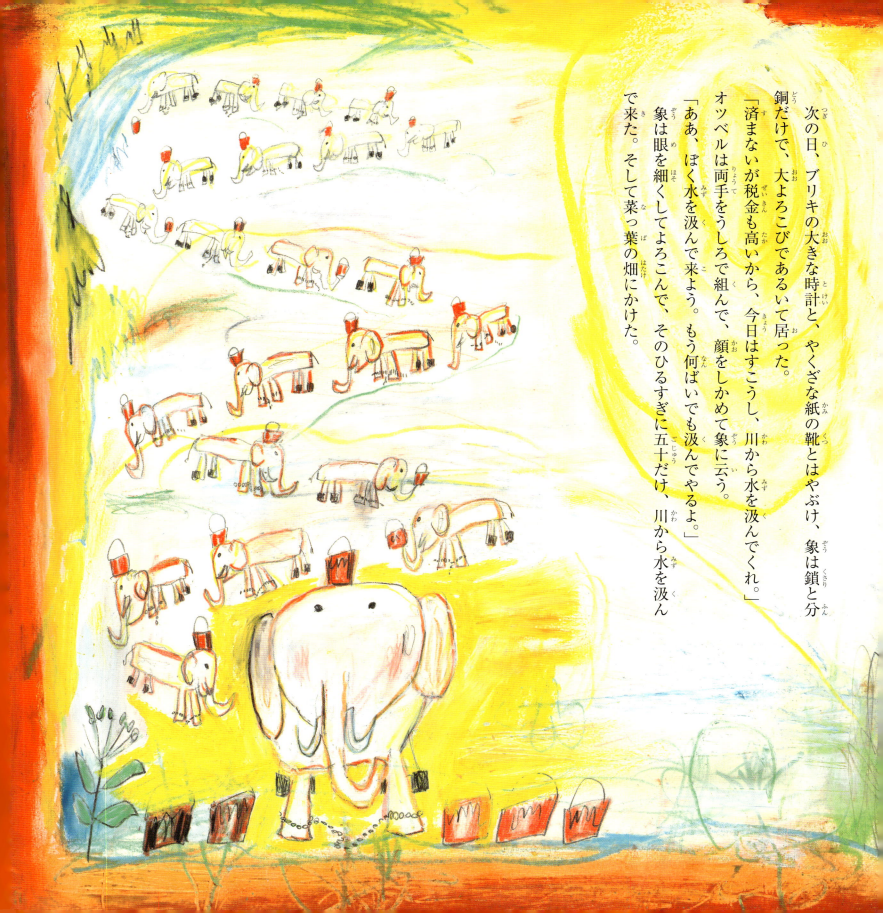

次の日、ブリキの大きな時計と、やくざな紙の靴とはやぶけ、象は鎖と分銅だけで、大よろこびであるいて居った。
「済まないが税金も高いから、今日はすこうし、川から水を汲んでくれ。」
オツベルは両手をうしろで組んで、顔をしかめて象に云う。
「ああ、ぼく水を汲んで来よう。もう何ばいでも汲んでやるよ。」
象は眼を細くしてよろこんで、そのひるすぎに五十だけ、川から水を汲んで来た。そして菜っ葉の畑にかけた。

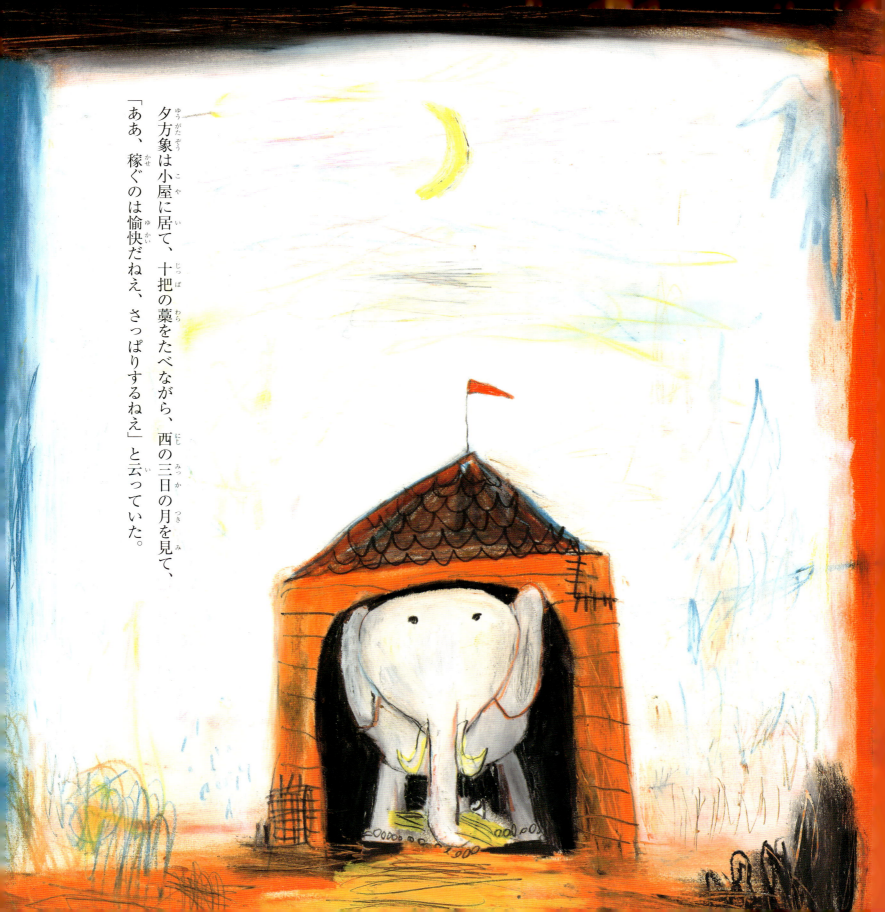

夕方象は小屋に居て、十把の藁をたべながら、西の三日の月を見て、
「ああ、稼ぐのは愉快だねえ、さっぱりするねえ」と云っていた。

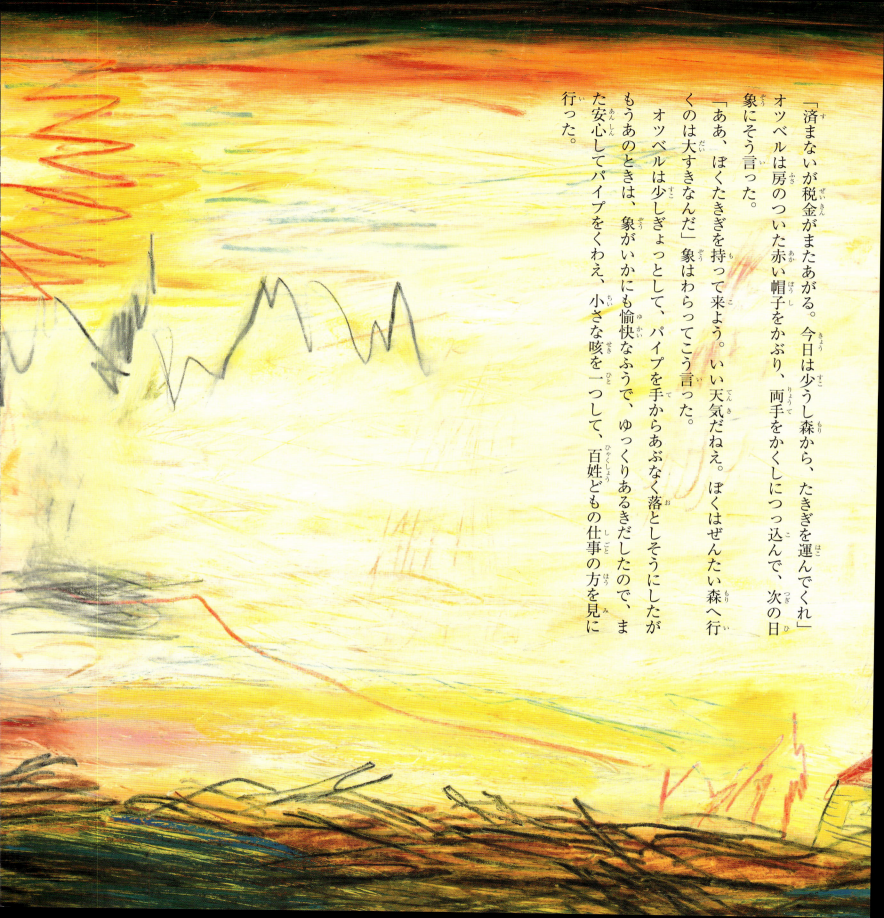

「済まないが税金がまたあがる。今日は少うし森から、たきぎを運んでくれ」オツベルは房のついた赤い帽子をかぶり、両手をかくしにつっ込んで、次の日象にそう言った。
「ああ、ぼくたきぎを持って来よう。いい天気だねえ。ぼくはぜんたい森へ行くのは大すきなんだ」象はわらってこう言った。オツベルは少しぎょっとして、パイプを手からあぶなく落としそうにしたがもうあのときは、象がいかにも愉快なふうで、ゆっくりあるきだしたので、また安心してパイプをくわえ、小さな咳を一つして、百姓どもの仕事の方を見に行った。

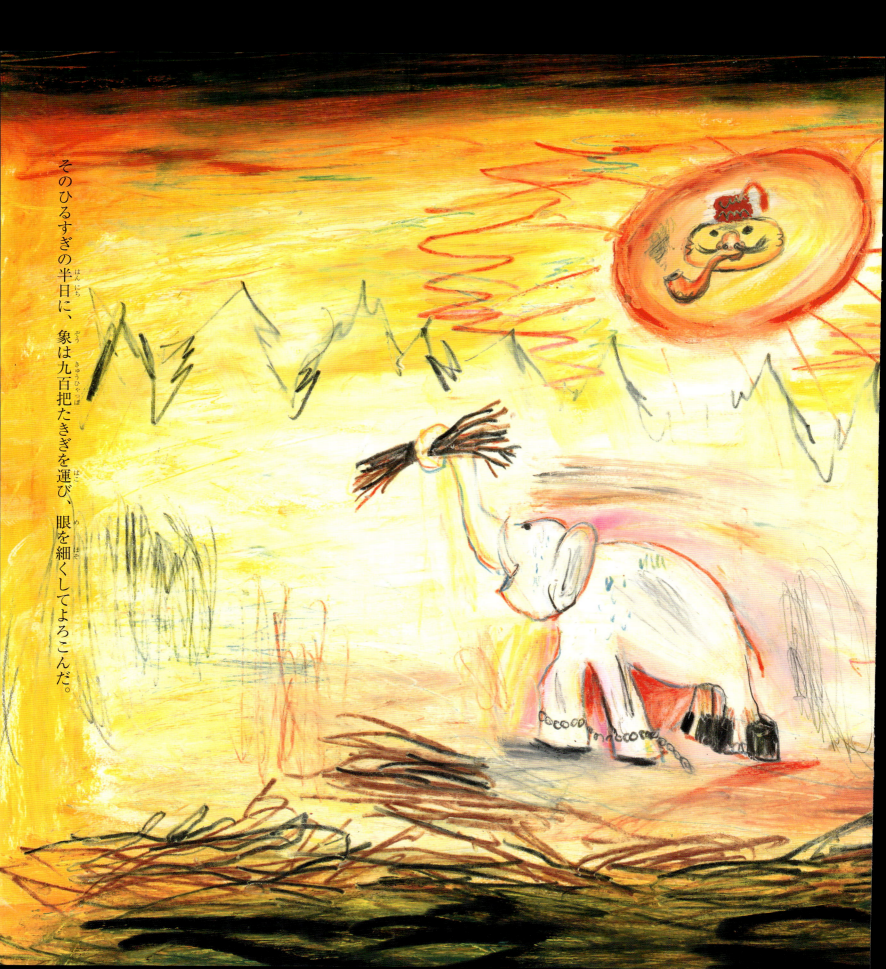

そのひるすぎの半日に、象は九百把たきぎを運び、眼を細くしてよろこんだ。

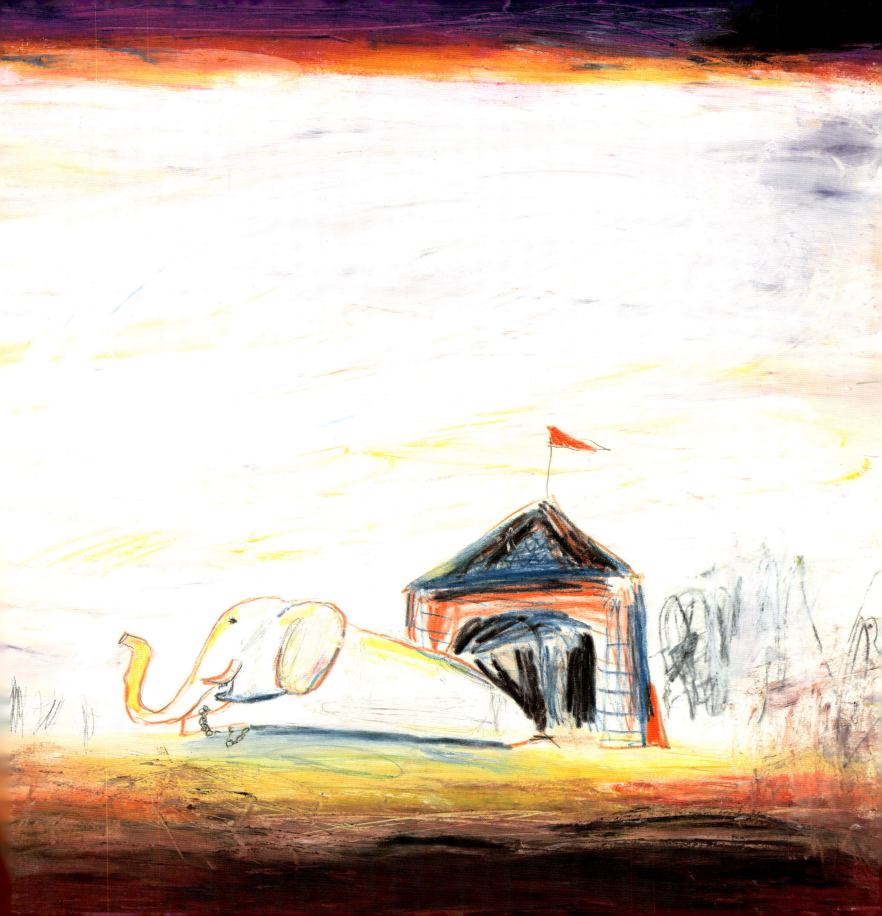

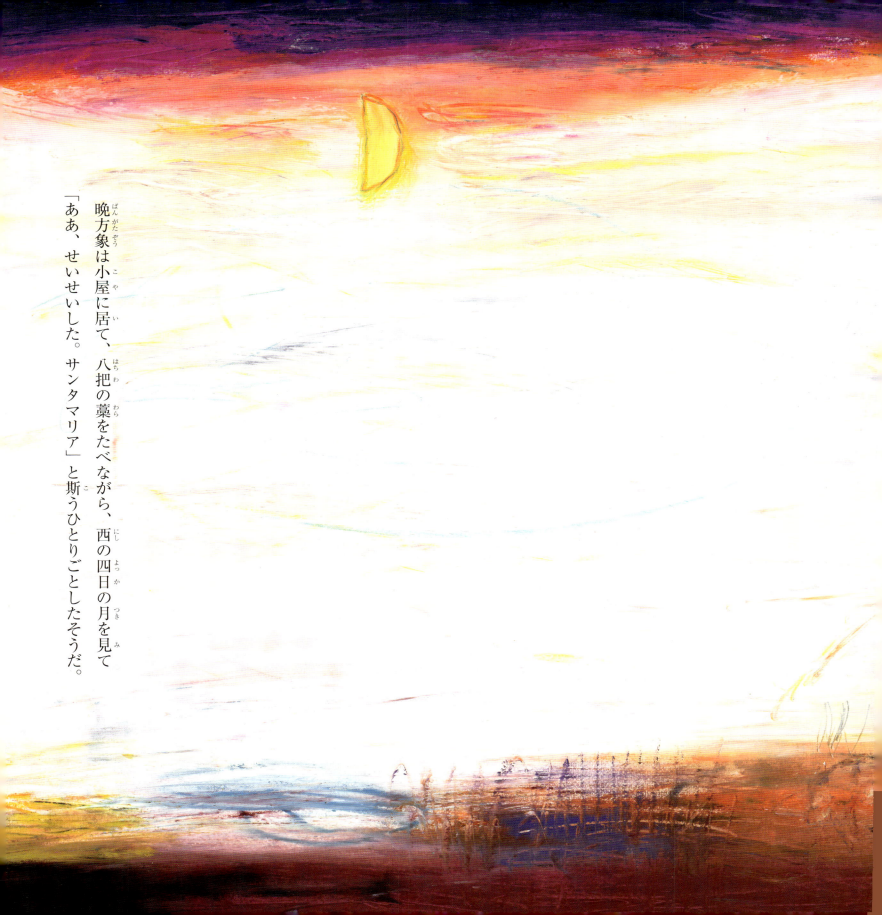

晩方象は小屋に居て、八把の藁をたべながら、西の四日の月を見て
「ああ、せいせいした。サンタマリア」と斯うひとりごとしたそうだ。

その次の日だ、
「済まないが、税金が五倍になった、今日は少うし鍛冶場へ行って、炭火を吹いてくれないか」
「ああ、吹いてやろう。本気でやったら、ぼく、もう、息で、石もなげとばせるよ」
オツベルはまたどきっとしたが、気を落ち付けてわらっていた。
象はのそのそ鍛冶場へ行って、べたんと肢を折って座り、ふいごの代りに半日炭を吹いたのだ。
その晩、象は象小屋で、七把の藁をたべながら、空の五日の月を見て
「ああ、つかれたな、うれしいな、サンタマリア」と斯う言った。
どうだ、そうして次の日から、象は朝からかせぐのだ。藁も昨日はただ五把だ。よくまあ、五把の藁などで、あんな力がでるもんだ。
じっさい象はけいざいだよ。それというのもオツベルが、頭がよくてえらいためだ。オツベルときたら大したもんさ。

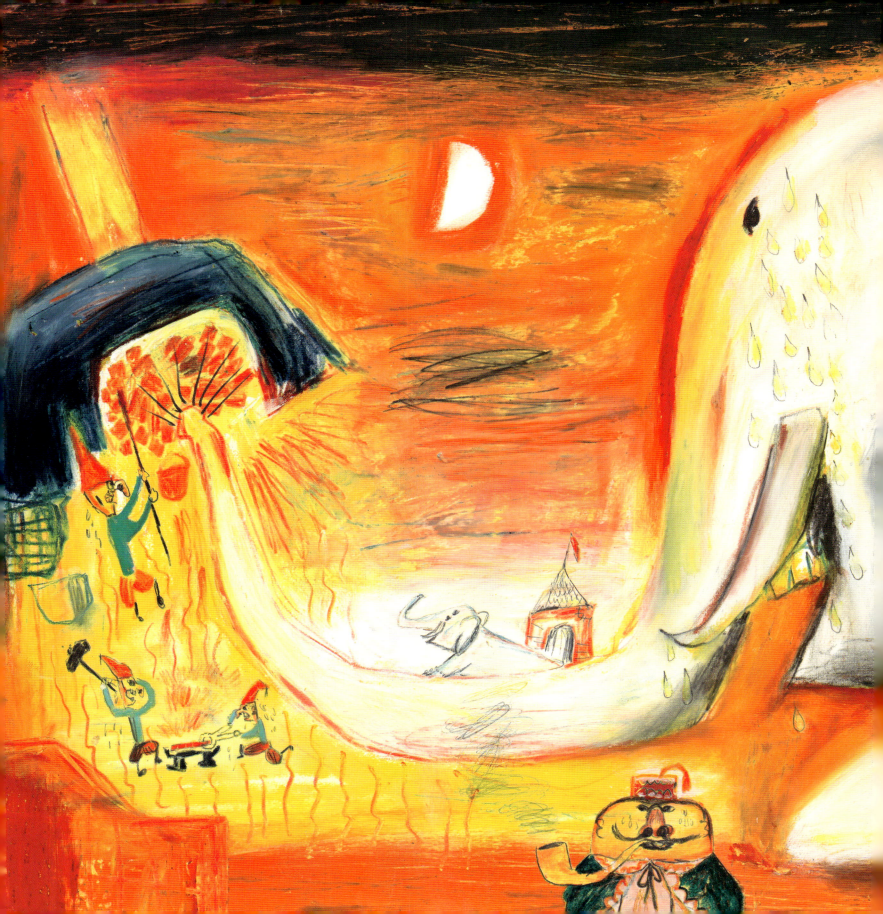

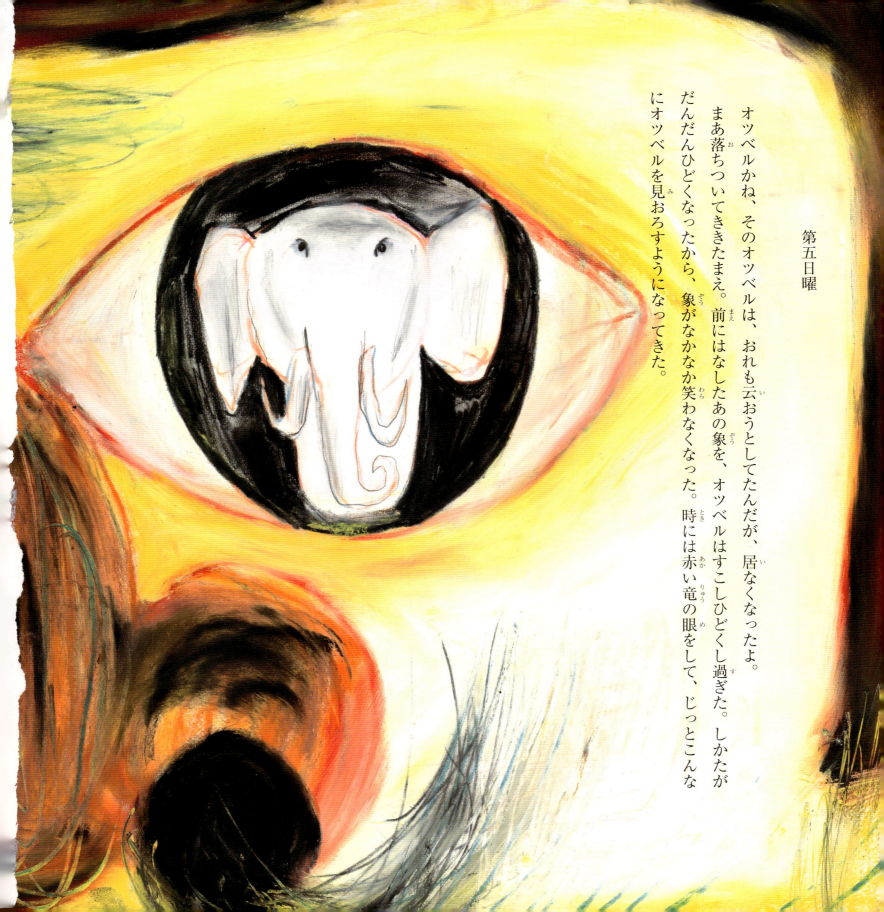

第五日曜

オツベルかね、そのオツベルは、おれも云おうとしてたんだが、居なくなったよ。まあ落ちついてきたまえ。前にはなしたあの象を、オツベルはすこしひどくし過ぎた。しかたがだんだんひどくなったから、象がなかなか笑わなくなった。時には赤い竜の眼をして、じっとこんなにオツベルを見おろすようになってきた。

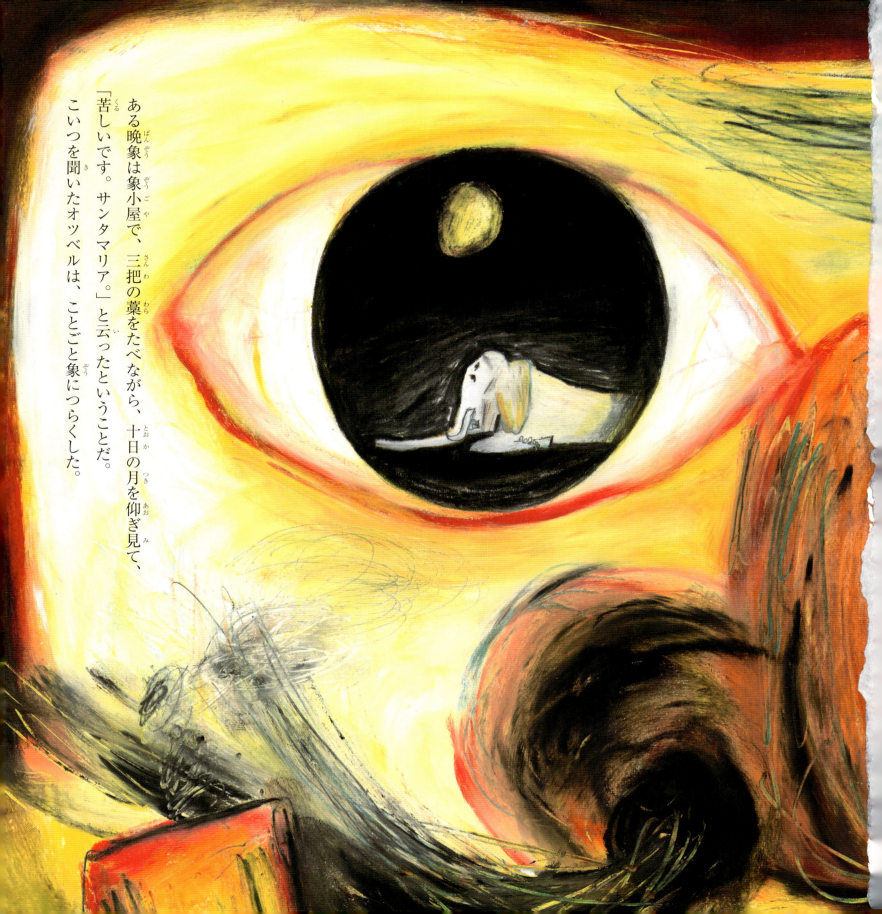

ある晩象は象小屋で、三把の藁をたべながら、十日の月を仰ぎ見て、「苦しいです。サンタマリア。」と云ったということだ。こいつを聞いたオツベルは、ことごと象につらくした。

ある晩、象は象小屋で、ふらふら倒れて地べたに座り、藁もたべずに、十一日の月を見て、
「もう、さようなら、サンタマリア。」と斯う言った。
「おや、何だって？　さよならだ？」月が俄かに象に訊く。
「ええ、さよならです。サンタマリア。」
「何だい、なりばかり大きくて、からっきし意気地のないやつだなあ。仲間へ手紙を書いたらいいや。」月がわらって斯う云った。
「お筆も紙もありませんよう。」象は細ういきれいな声で、しくしくしくしく泣き出した。

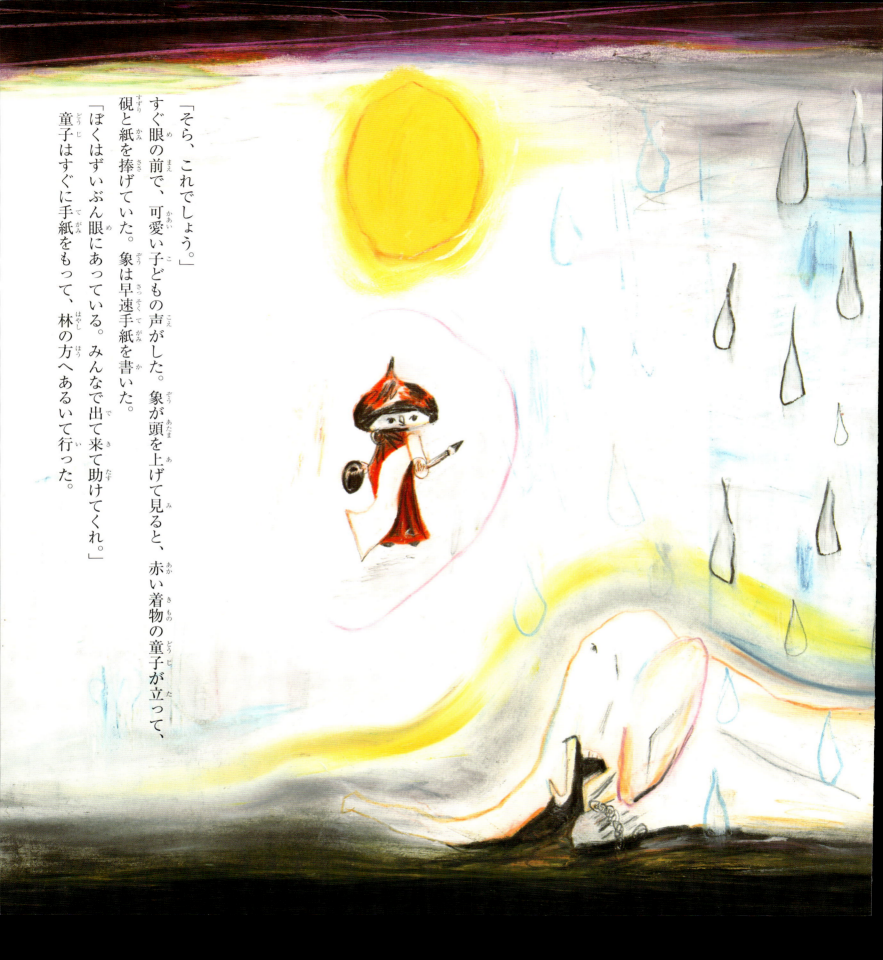

「そら、これでしょう。」

すぐ眼の前で、可愛い子どもの声がした。象が頭を上げて見ると、赤い着物の童子が立って、硯と紙を捧げていた。象は早速手紙を書いた。

「ぼくはずいぶん眼にあっている。みんなで出て来て助けてくれ。」

童子はすぐに手紙をもって、林の方へあるいて行った。

赤衣の童子が、そうして山に着いたのは、ちょうどひるめしごろだった。このとき山の象どもは、沙羅樹の下のくらがりで、碁などをやっていたのだが、額をあつめてこれを見た。
「ぼくはずいぶん眼にあっている。みんなで出てきて助けてくれ。」
象は一せいに立ちあがり、まっ黒になって吠えだした。
「オツベルをやっつけよう」議長の象が高く叫ぶと、
「おう、でかけよう。グララアガア、グララアガア。」みんながいちどに呼応する。

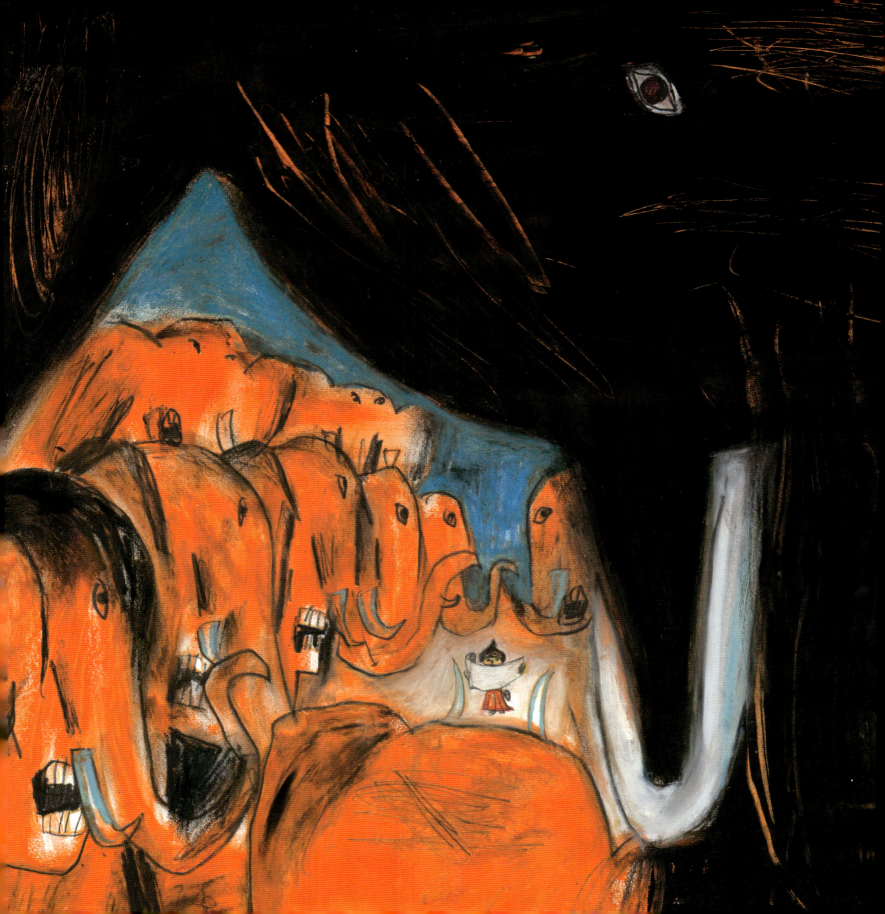

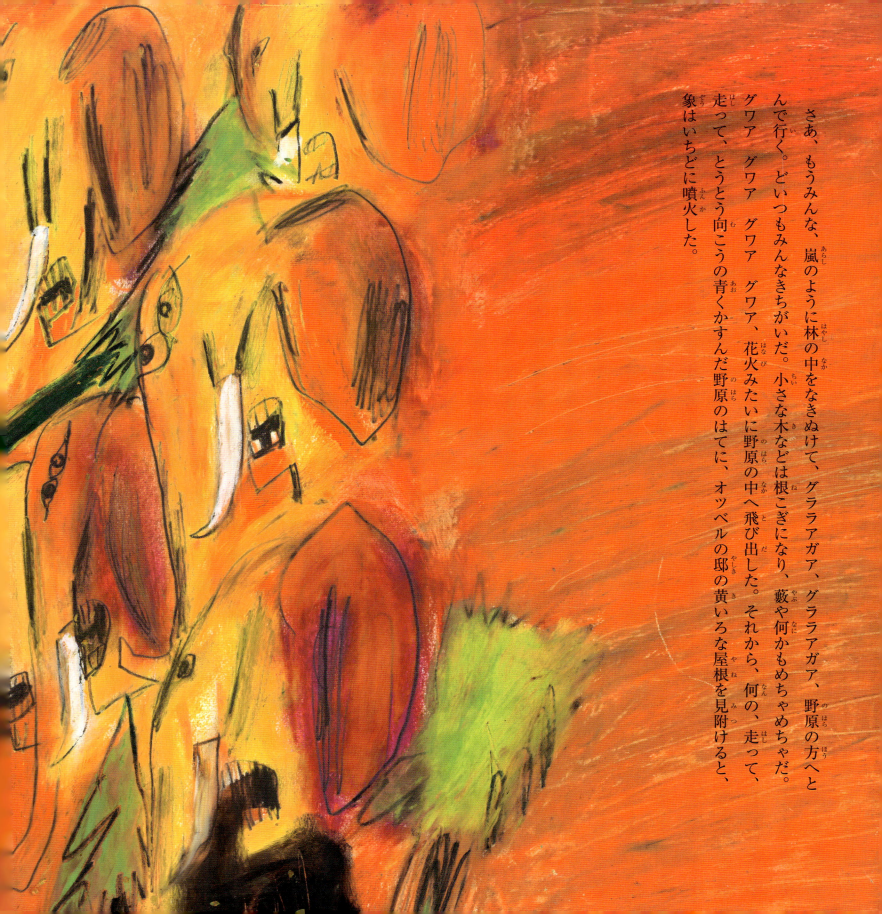

さあ、もうみんな、嵐のように林の中をなきぬけて、グララアガア、グララアガア、野原の方へとんで行く。どいつもみんなきちがいだ。小さな木などは根こぎになり、藪や何かもめちゃめちゃだ。グワア グワア グワア グワア、花火みたいに野原の中へ飛び出した。それから、何の、走って、走って、とうとう向こうの青くかすんだ野原のはてに、オッベルの邸の黄いろな屋根を見附けると、象はいちどに噴火した。

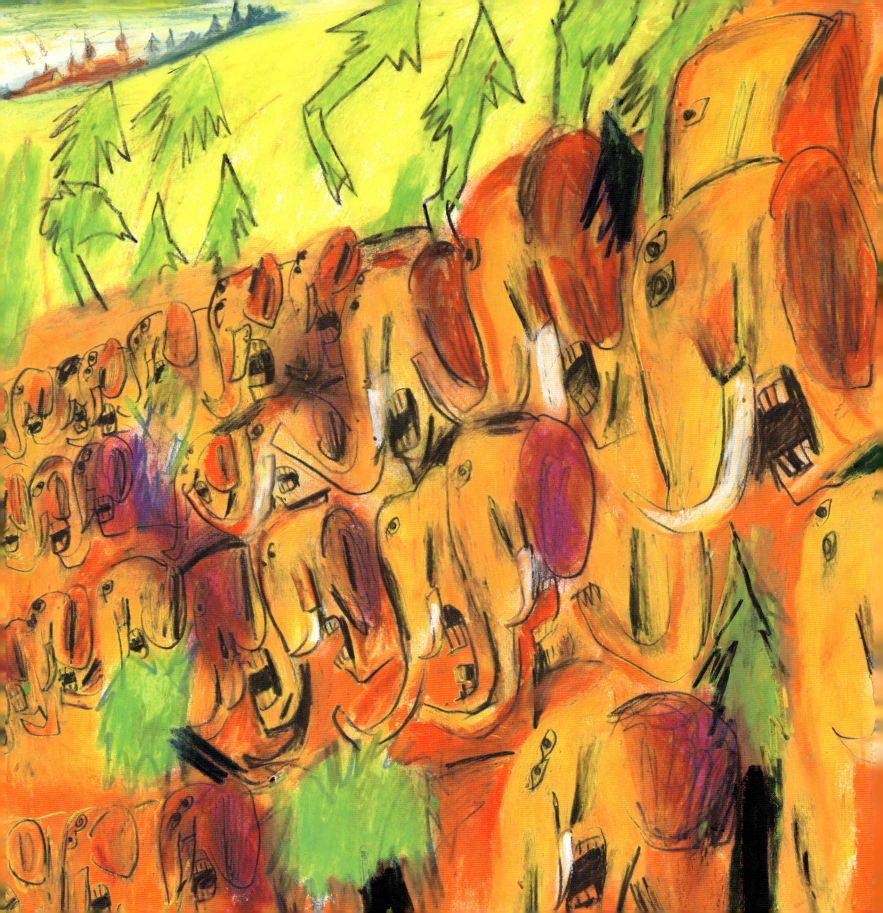

グララアガア、グララアガア。その時はちょうど一時半、オツベルは皮の寝台の上でひるねのさかりで、烏の夢を見ていたもんだ。あまり大きな音なので、オツベルの家の百姓どもが、門から少し外へ出て、小手をかざして向こうを見た。汽車より早くやってくる。さあ、まるっきり、血の気も失せてかけ込んで、

「旦那あ、象です。押し寄せやした。旦那あ、象です。」と声をかぎりに叫んだもんだ。

ところがオツベルはやっぱりえらい。眼をぱっちりとあいたときは、もう何もかもわかっていた。

「おい、象のやつは小屋にいるのか。居る？居るのか。よし、戸をしめろ。戸をしめるんだよ。早く象小屋の戸をしめるんだ。ようし、早く丸太を持って来い。とじこめちまえ、畜生めじたばたしやがるな、丸太をそこへしばりつけろ。何ができるもんか。わざと力を減らしてあるんだ。ようし、もう五、六本持って来い。さあ、大丈夫だ。大丈夫だとも。あわてるなった。おい、みんな心配するこんどは門だ。門をしめろ。かんぬきをかえ。つっぱり。つっぱり。そうだ。おい、みんな心配するなったら。しっかりしろよ。」オツベルはもう支度ができて、ラッパみたいないい声で、百姓どもをはげました。ところがどうして、百姓どもは気が気じゃない。こんな主人に巻き添いなんぞ食いたくないから、みんなタオルやはんけちや、よごれたような白いようなものを、ぐるぐる腕に巻きつける。降参をするしるしなのだ。

オツベルはいよいよやっきとなって、そこらあたりをかけまわる。オツベルの犬も気が立って、火のつくように吠えながら、やしきの中をはせまわる。

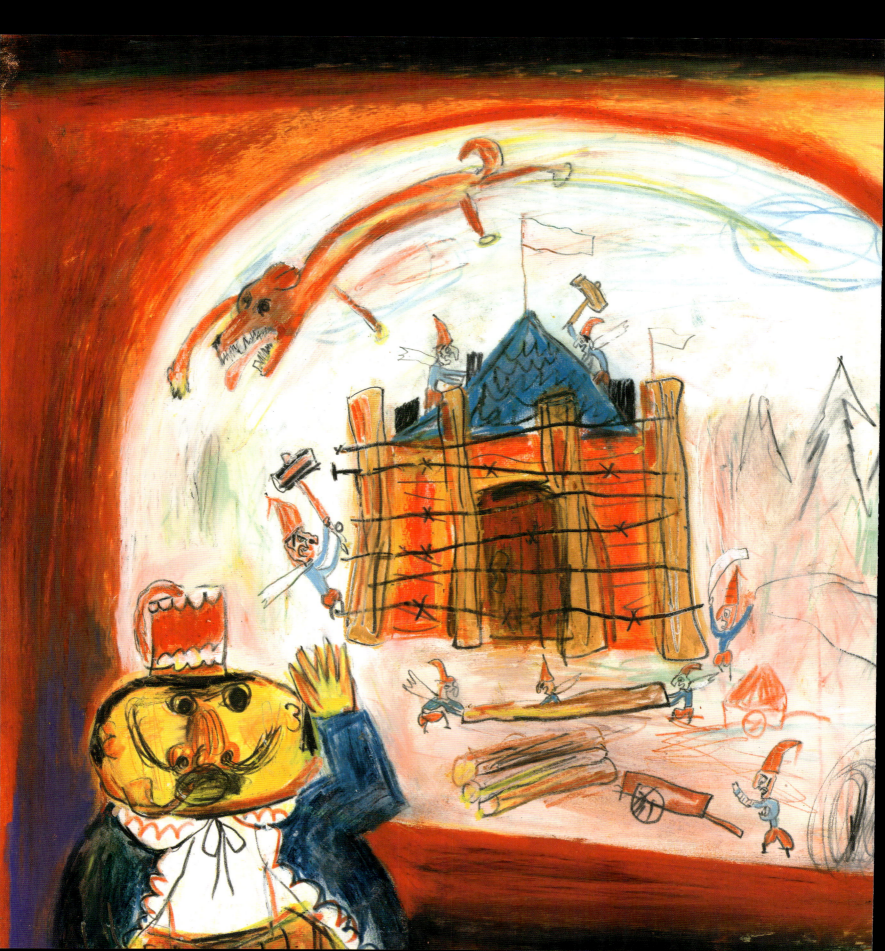

間(ま)もなく地面(じめん)はぐらぐらとゆられ、そこらはばしゃばしゃくらくなり、象(ぞう)はやしきをとりまいた。グララアガア、グララアガア、その恐(おそ)ろしいさわぎの中から、「今(いま)助(たす)けるから安心(あんしん)しろよ。」やさしい声(こえ)もきこえてくる。

「ありがとう。よく来(き)てくれて、ほんとに僕(ぼく)はうれしいよ。」象小屋(ぞうごや)からも声(こえ)がする。さあ、そうすると、まわりの象(ぞう)は、一(いっ)そうひどく、グララアガア、グララアガア、塀(へい)のまわりをぐるぐる走(はし)っているらしく、度々(たびたび)中(なか)から、怒(おこ)ってふりまわす鼻(はな)も見(み)える。塀(へい)の中(なか)には鉄(てつ)も入(はい)っているから、なかなか象(ぞう)もこわせない。塀(へい)の中(なか)にはオツベルが、たった一人(ひとり)で叫(さけ)んでいる。百姓(ひゃくしょう)どもは眼(め)もくらみ、そこらをうろうろするだけだ。そのうち外(そと)の象(ぞう)どもは、仲間(なかま)のからだを台(だい)にして、いよいよ塀(へい)を越(こ)しかかる。だんだんにゅうと顔(かお)を出(だ)す。その皺(しわ)くちゃで灰(はい)いろの、大(おお)きな顔(かお)を見(み)あげたとき、オツベルの犬(いぬ)は気絶(きぜつ)した。さあ、オツベルは射(う)ちだした。六連発(ろくれんぱつ)のピストルさ。ドーン、グララアガア、ドーン、グララアガア、ドーン、グララアガア、ところが弾丸(だんがん)は通(とお)らない。牙(きば)にあたればはねかえる。一疋(いっぴき)なぞは斯(こ)う言(い)った。

「なかなかこいつはうるさいねえ。ぱちぱち顔(かお)へあたるんだ。」

オツベルはいつかどこかで、こんな文句(もんく)をきいたようだと思(おも)いながら、ケースを帯(おび)からつめかえた。そのうち、象(ぞう)の片脚(かたあし)が、塀(へい)からこっちへはみ出(だ)した。それからも一(ひと)つはみ出(だ)した。五匹(ごひき)の象(ぞう)が一(いっ)ぺんに、塀(へい)からどっと落(お)ちて来(き)た。オツベルはケースを握(にぎ)ったまま、もうくしゃくしゃに潰(つぶ)れていた。早(はや)くも門(もん)があいていて、グララアガア、グララアガア、象(ぞう)がどしどしなだれ込(こ)む。

「牢(ろう)はどこだ。」みんなは小屋(こや)に押(お)し寄(よ)せる。丸太(まるた)なんぞは、マッチのようにへし折(お)られ、あの白象(はくぞう)は大(たい)へん瘠(や)せて小屋(こや)を出(で)た。

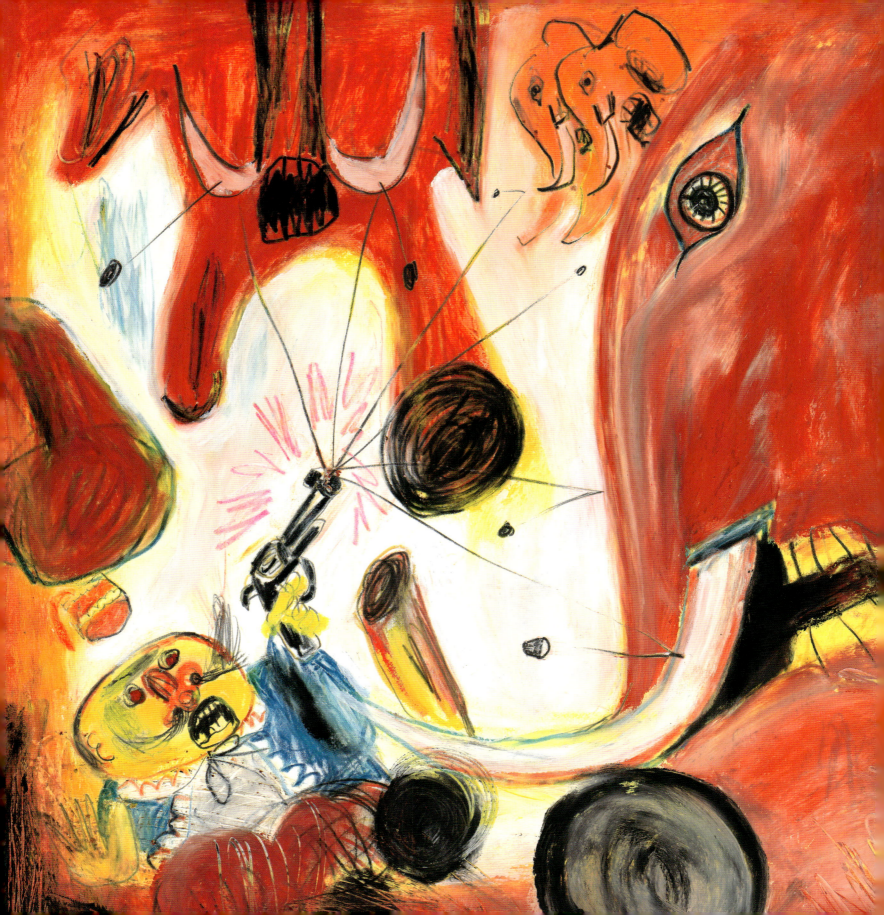

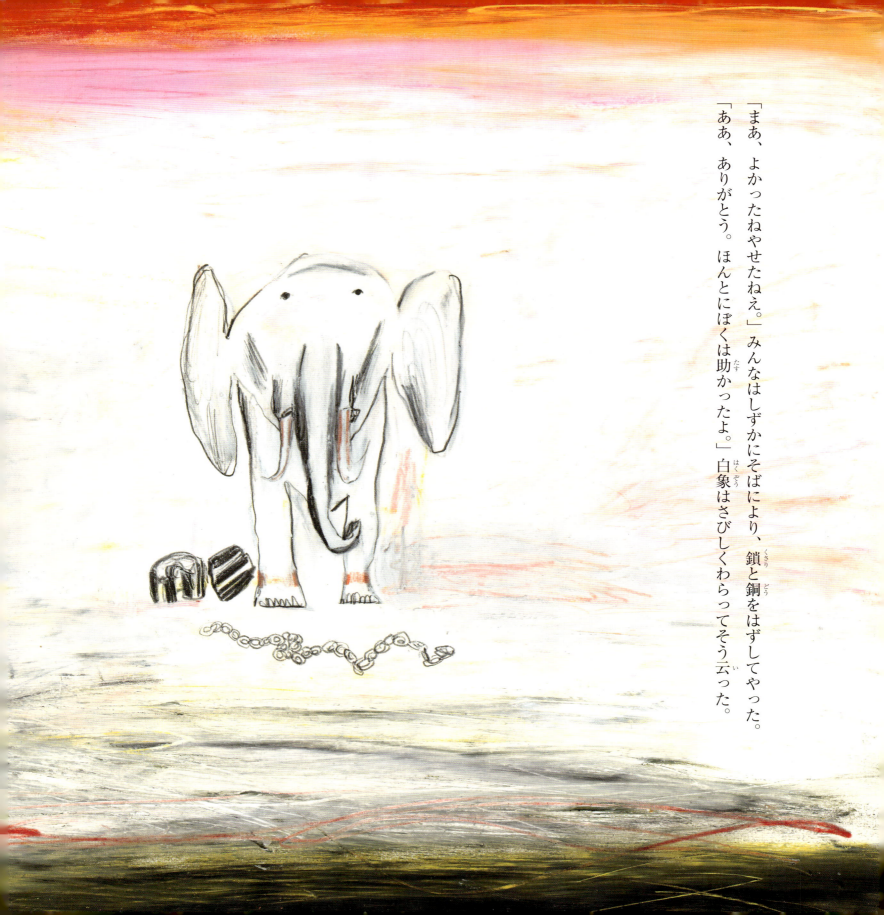

「まあ、よかったねえやせたねえ。」みんなはしずかにそばにより、鎖と銅をはずしてやった。
「ああ、ありがとう。ほんとにぼくは助かったよ。」白象はさびしくわらってそう云った。

おや、〔一字不明〕、川(かわ)へはいっちゃいけないったら。

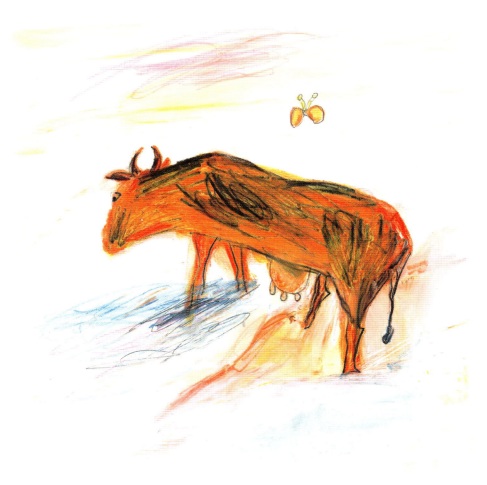

● 本文について

本書は『新校本 宮沢賢治全集』(筑摩書房)を底本としております。なお原文の旧字・旧仮名、および送り仮名に関しては、原則として現代の表記を使用しています。文中の句読点、漢字・仮名の統一および不統一は、原則として原文に従いましたが、読みやすさを考慮して、読点を足した箇所があります。

※本文中に現在は慎むべき言葉が出てきますが、発表当時の社会通念とともに、作者自身に差別意識はなかったと判断されること、あわせて、作者の人格権と著作物の権利を尊重する立場から原文のままにしたことをご理解願います。

本作品は自筆原稿が存在せず、初出誌の拗促音に半字の「ッ」を使用していないので、「オッベル」か「オツベル」か決定しがたい。本書では天沢退二郎氏の説から「オツベル」を採用。欧文表記も同じく天沢氏の「otbel」「otbe」ではないかという説を採用したが、あくまでも暫定的なものである。

言葉の説明

[稲扱器械]……稲から籾をとりのぞく機械。
[大そろしない音]……「たいへん大きな音」という意味の方言。
[琥珀]……植物の樹液が化石になったもの。質のよい物は宝石として珍重される。
[寸]……尺貫法の長さの単位。一寸は約三センチメートル。
[張子]……木型に、うすい紙を重ねて貼り、後で型を抜きとって作ったもの。
[やくざな]……役にたたない。まともでない。
[かくし]……ポケットのこと。
[ぜんたい]……もともと。そもそも。
[サンタマリア]……イエスの母。聖母マリアのこと。
[ふいご]……火をおこすための風を送る道具。
[沙羅樹]……インド原産の常緑高木。仏教説話によく登場する。
[かんぬき]……門がひらかないように、左右の扉を押さえる横木。

絵・荒井良二

一九五六年、山形県生まれ。
『ルフランルフラン』(プチグラパブリッシング)『たいようオルガン』(偕成社)でJBBY賞、『あさになったのでまどをあけますよ』(偕成社)で産経児童出版文化賞大賞を受賞したほか、ボローニャ児童図書展特別賞、小学館児童出版文化賞、講談社出版文化賞絵本賞など、受賞多数。二〇〇五年には日本人として初めてアストリッド・リンドグレーン記念文学賞を受賞した。
おもな絵本作品に『ユックリとジョジョニ』(ほるぷ出版)、『バスにのって』『スースーとネルネル』『はっぴぃさん』(以上偕成社)、『きょうというひ』(BL出版)『はじまりはじまり』(ブロンズ新社)、『そのつもり』『えほんのこども』(以上講談社)、『うちゅうたまご』(イースト・プレス)『モケモケ』(フェリシモ出版)。ほかに、作品集『metaめた』(フォイル)、マンガ『ホソミチくん』(イースト・プレス)などがあり、音楽CD『どこからどこまでつどうやって』をリリースするなど多方面で活動を展開している。

オツベルと象

作／宮沢賢治
絵／荒井良二
ルビ監修／天沢退二郎
印刷・製本／丸山印刷株式会社
デザイン／タカハシデザイン室
編集／松田素子　(編集協力／永山綾)
発行日／初版第1刷 2007年10月17日
　　　　第2刷 2013年9月8日
発行者／木村皓一　発行所／三起商行株式会社
〒102-0072 東京都千代田区飯田橋3-9-3 SKプラザ3階
電話 03-3511-2561

落丁本・乱丁本はお取り替えいたします。
本書の一部あるいは全部を無断で複写(コピー)することは、著作権法上の例外を除き禁じられています。

40p. 26cm×25cm
Printed in Japan. ©2007 Ryoji ARAI
ISBN978-4-89588-116-6 C8793